뭐든 되는 상상

박성우

'유쾌한 쓸쓸함'을 즐기는 시인이다. 산과 하늘만 보이는 산골 마을에서 태어났고 2000년 『중앙일보』 신춘문예에 시가 당선되어 작품 활동을 시작했다. 시집으로 『거미』, 『가뜬한 잠』, 『자두나무 정류장』, 『웃는 연습』 등이 있으며 신동엽문학상, 윤동주젊은작가상, 백석문학상 등을 받았다. 기분이 별로일 때 우거서라도 유쾌해지는 것이 주특기이다.

허선재

익숙한 것으로 새로운 것을 만드는 소품 아티스트이다. 대학에서 경영학, 산업광고심리학을 공부하고 지금은 광고 대행사에서 일하고 있다. 학창 시절부터 낙서하는 것을 좋아해 수많은 노트를 그림으로 채웠다. 2015년 한 입 베어 문 붕어빵을 활용해 그림을 그리기 시작해 지금까지 1,000개가 넘는 소품 아트를 완성했다. 길거리를 돌아다니면서도, 샤워를 하면서도 영감을 떠올린다.

디자인 김선미 사진 선규민 김준연

뭐든 되는 상상

지친 하루를 반짝이게 바꿔 줄 일상 예술 프로젝트

시인 박성우 × 소품 아티스트 허선재

창비
교육

차 례

상상한다는 것은

바닥을 기던 마음을 수직 상승 시키는 것.

바닥으로 떨어진 기분을 끌어올려

맑고 투명하고 높고 푸른 하늘에 붙이는 것.

솟구치고 솟구쳐서

너의 창가를 비추는 별이 되어 반짝이는 것.

상상한다는 것은

상심을 금지시키는 것.

무기력한 기분을 사정없이 당겨 올려

유쾌하고 훈훈한 하루를 만드는 것.

기분 좋게 사방으로 치고 나가

허탈하고 기운 빠지는 하루를

기쁘고 설레고 빛나는 하루로 바꾸는 것.

상상한다는 것은
은근살짝 쥐어지는 두 주먹에
가슴 뛰고 설레는 힘이 들어가는 것.
망했다고 말하던 내가
이제부터 시작이라고 말하는 것.
뭐든 안 된다고 말하던 내가
뭐든 해낼 수 있다고 말하는 것.

그러니 그대여 부디,
기분이 수직 상승 할 때까지
사사건건 속속들이 상큼한 상상!

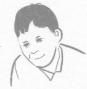

2019년 겨울 입구
상상쟁이 박성우

별빛일까, 달빛일까, 사랑이 온다!

한마디 말이 내 안에 들어와 반짝였다.

한 줄기 빛이 내 안에 들어와 반짝였다.

스프링, 스프링
내 마음은 지금
봄으로 가고 있어.

#스프링

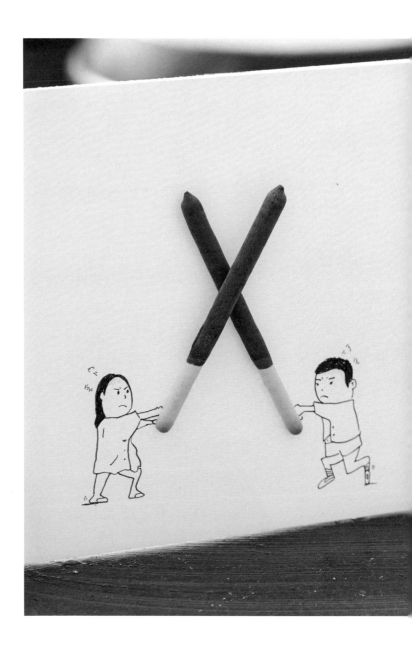

뭐니, 싸우다가 달콤하게
겹치고 말았어.
이거 사랑이니?

#빼빼로

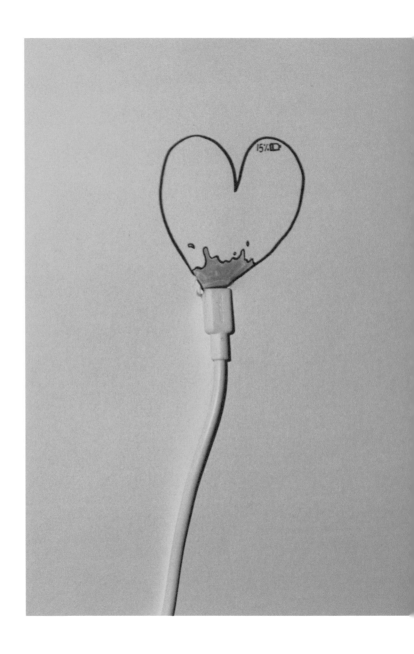

우리 사랑은 충전 중

#충전기

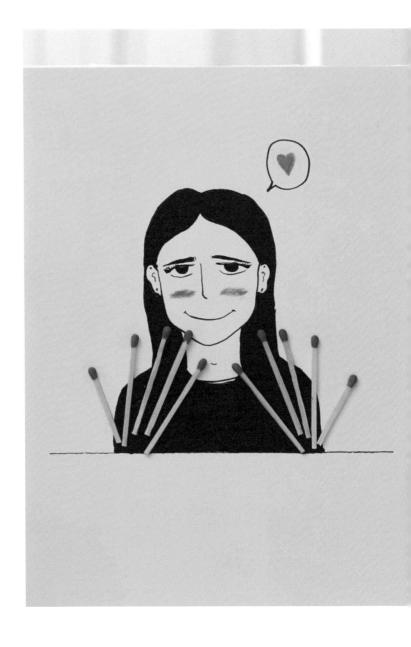

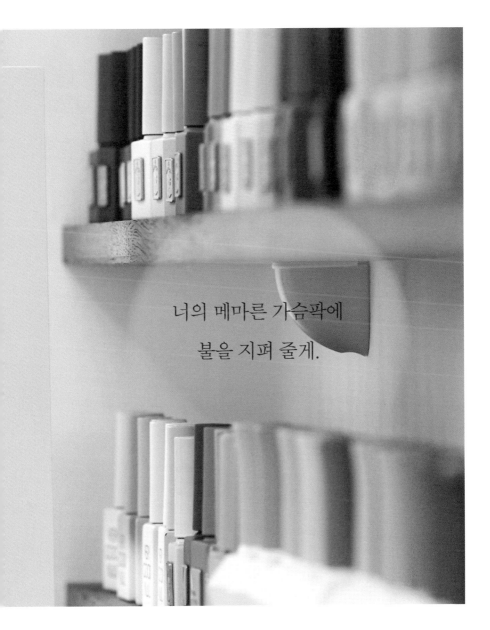

너의 메마른 가슴팍에

불을 지펴 줄게.

#성냥

너와 함께일 때

내 마음은 두둥실 떠오르고

한없이 환해져!

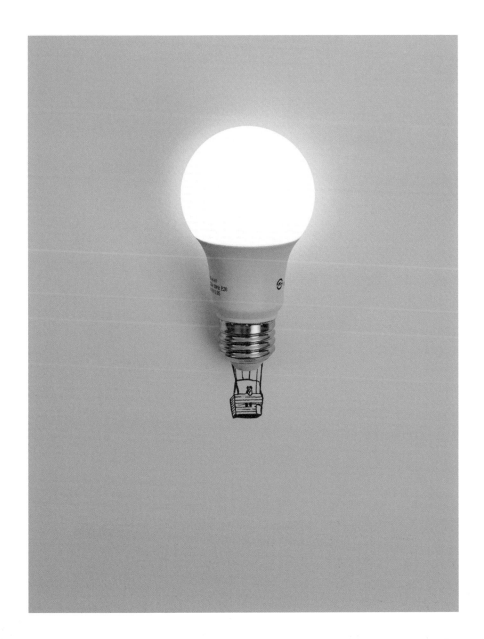

#전구

너와 함께여서
더 높은 곳을 꿈꿀 수 있어.

#족집게

배
려

그대 작은 말도

나는 크게 들을 준비가 되어 있어.

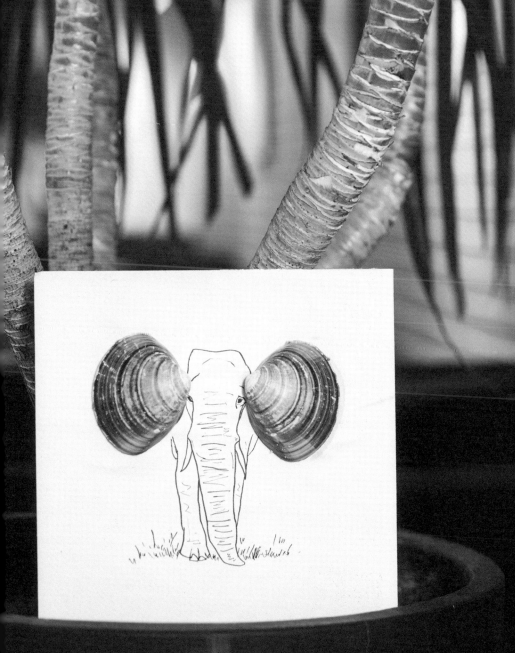

#조개껍데기

너의 말이 꽃처럼 들려.

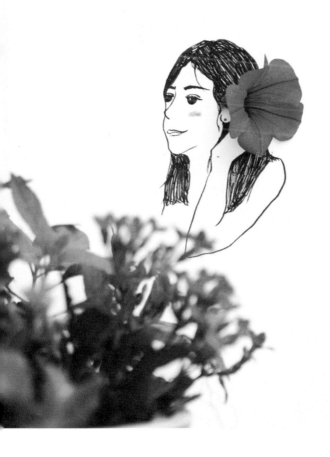

#피튜니아

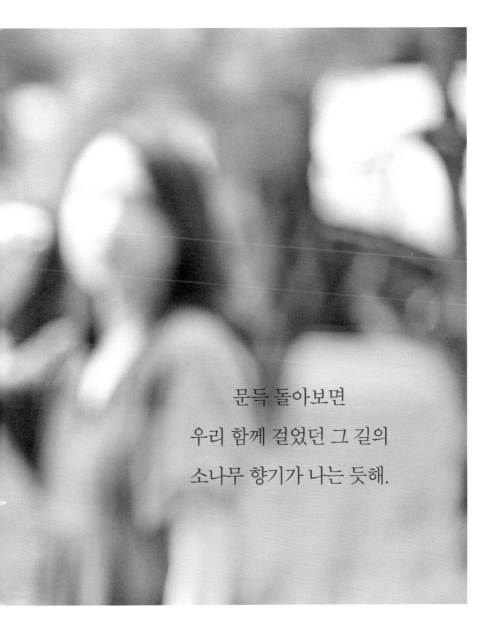

문득 돌아보면

우리 함께 걸었던 그 길의

소나무 향기가 나는 듯해.

#솔방울

사탕처럼 달콤한 고백과 함께

별빛이 쏟아져 내리던, 그날 그 밤

#별사탕

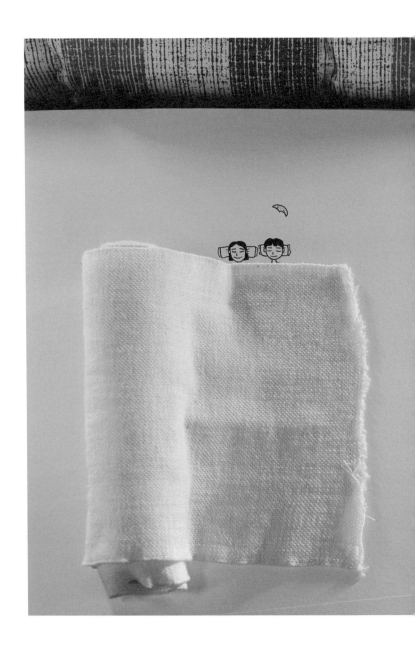

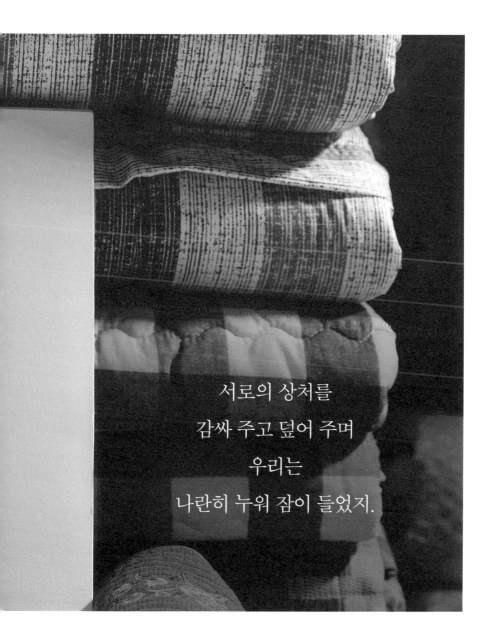

서로의 상처를
감싸 주고 덮어 주며
우리는
나란히 누워 잠이 들었지.

#붕대

약속할게.

네가 언제든 앉아 쉴 수 있는

그네가 되어 주겠다고.

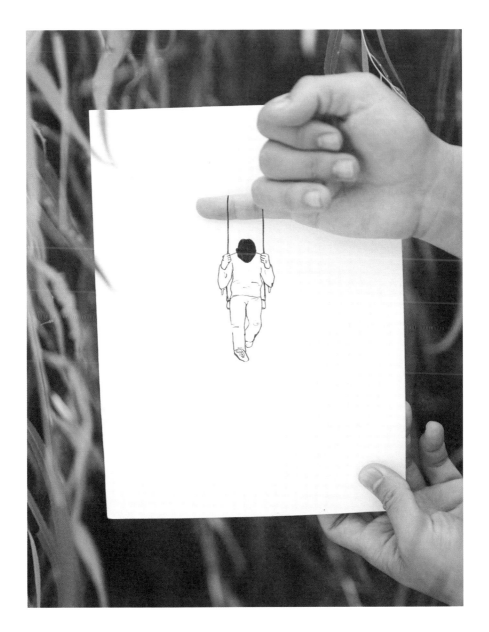

#손가락

춤출까, 달릴까, 잠이 달콤하다!

가뿐하고 활기찬 하루하루가 이어진다.

우아하고 높푸른 매일매일을 이어 간다.

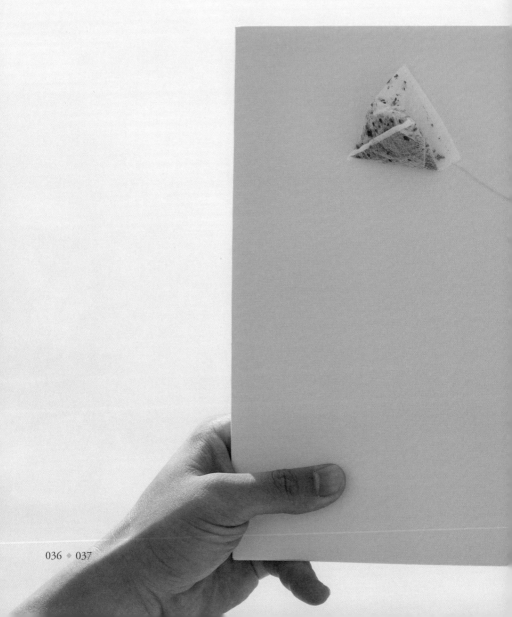

오후

가볍게 차 한잔하고 가뿐하게 오후를!

#티백

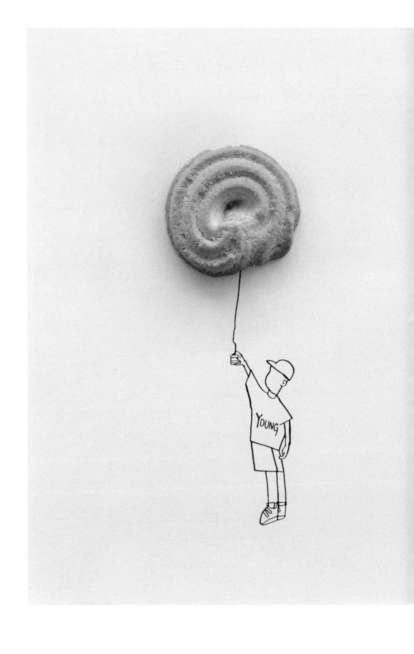

고소하고 달콤한 하루에
동그라미!
밝고 투명해지는 마음에
동그라미!

#쿠키

월화수목 어찌어찌 굴러가다 보면

신나는 불금불금 돌아온다네!

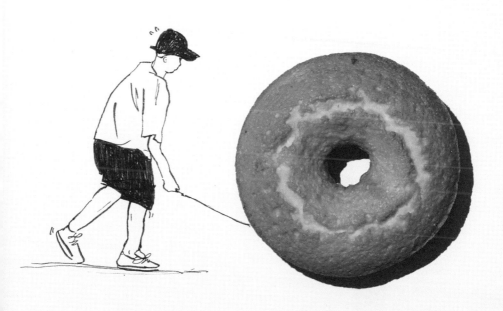

#도넛

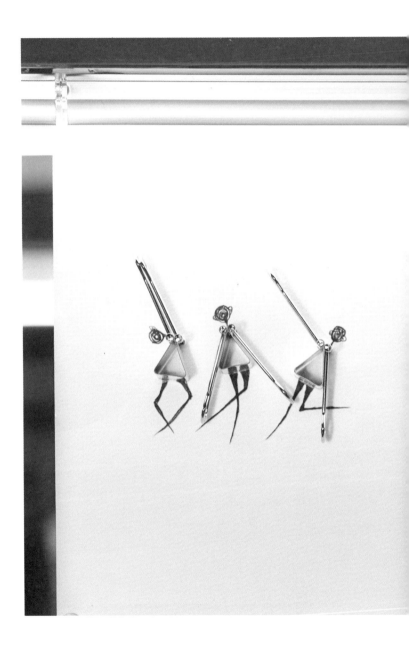

이제부턴 댄스댄스

나풀나풀 댄스댄스

#집게

말

말할 때는
늘
상큼하게!

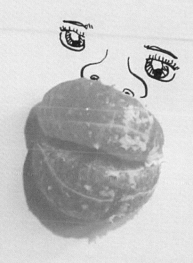

#귤

휴일

꽃을 타고 날아오를 것 같은

휴일 아침이야!

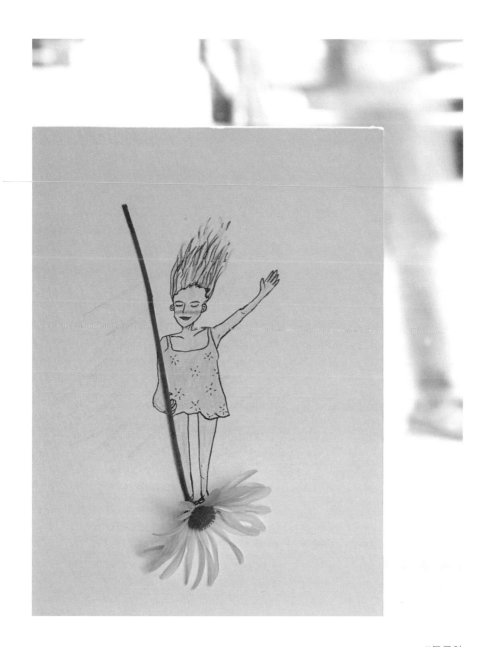

\#들국화

달랑 만 원이 아니라
나에겐 이렇게 큰 만 원!

#지폐

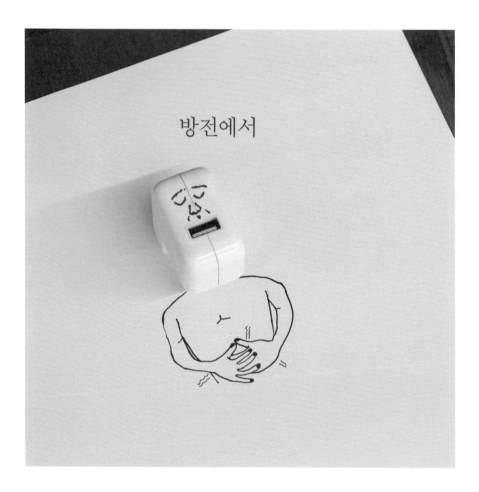

방전에서

충전으로

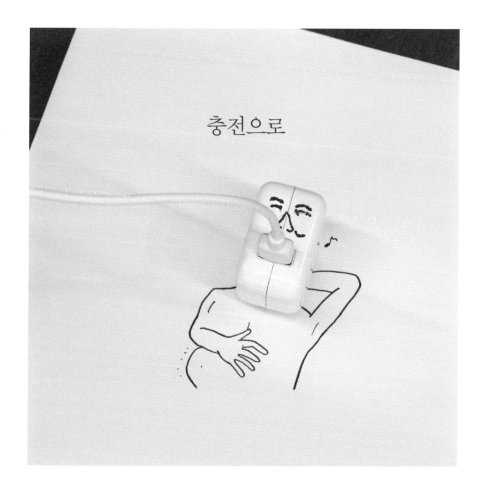

내 머릿속엔 무지개가 가득해.

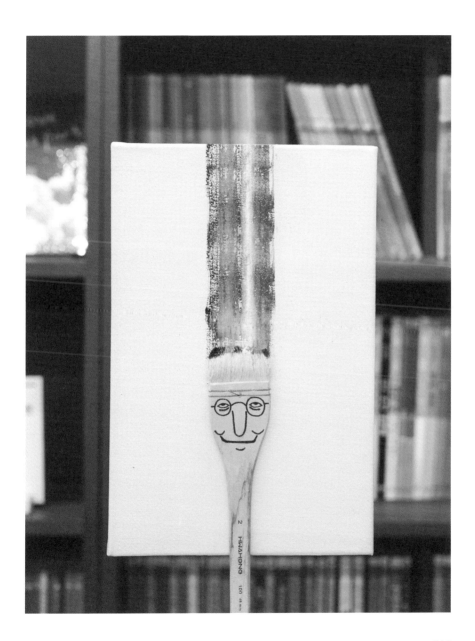

#붓

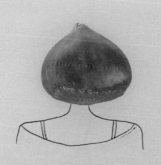

역시 난, 단발이 잘 어울려.

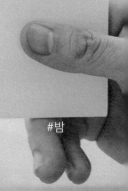
#밤

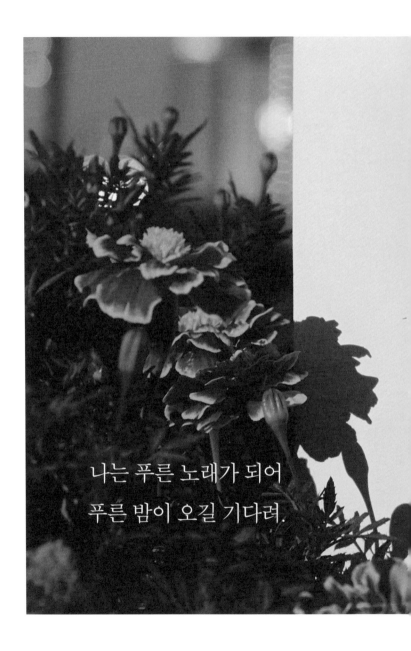

나는 푸른 노래가 되어
푸른 밤이 오길 기다려.

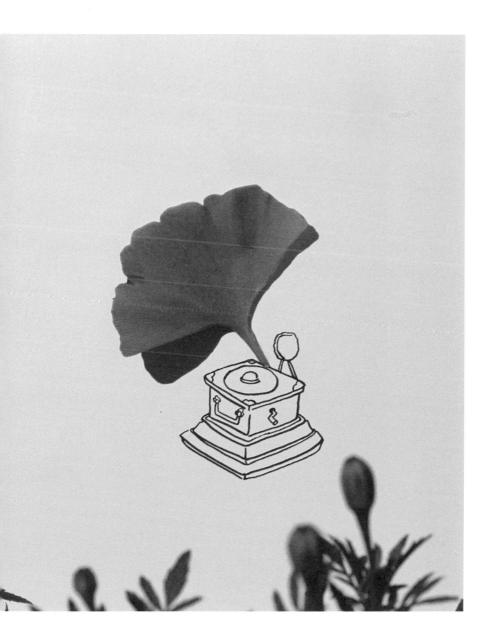

#은행잎

노력한 만큼 꿈이 이루어지는
투명한 사회를 꿈꾸며

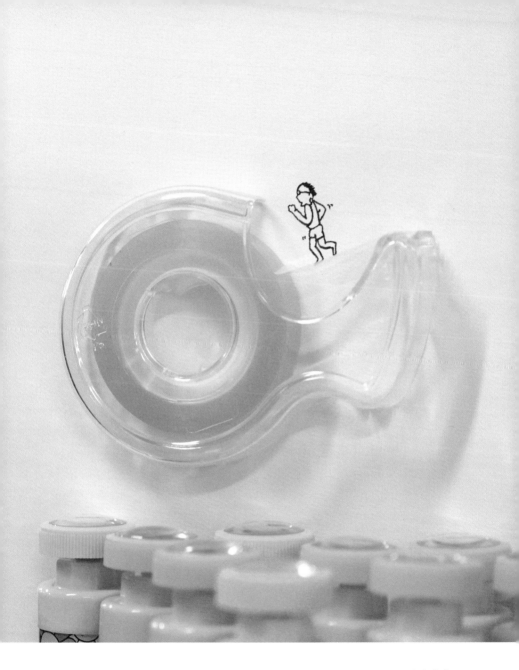

#스카치테이프

그럼 이만
꿀잠, 꿀잠!

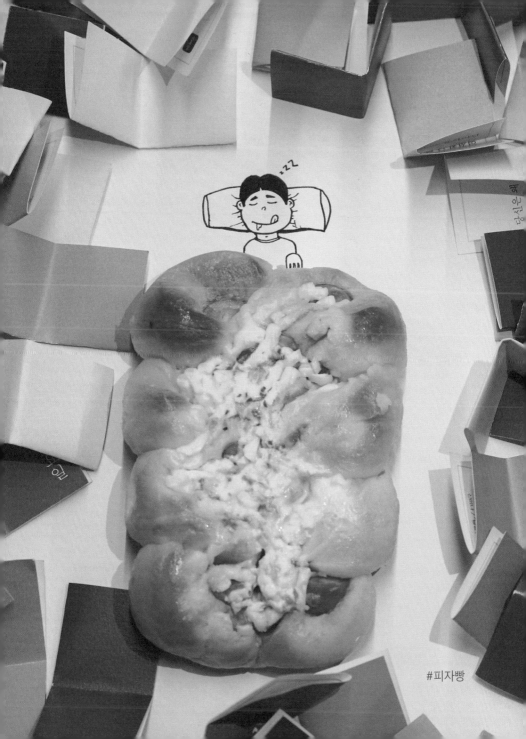

#피자빵

●

미움일까, 그리움일까, 그저 답답하다!

함께 걷던 길을 혼자 걷는다.

함께 먹던 밥을 혼자 먹는다.

외면

나 여기 있는데

너는 도무지 알아보질 못하고…….

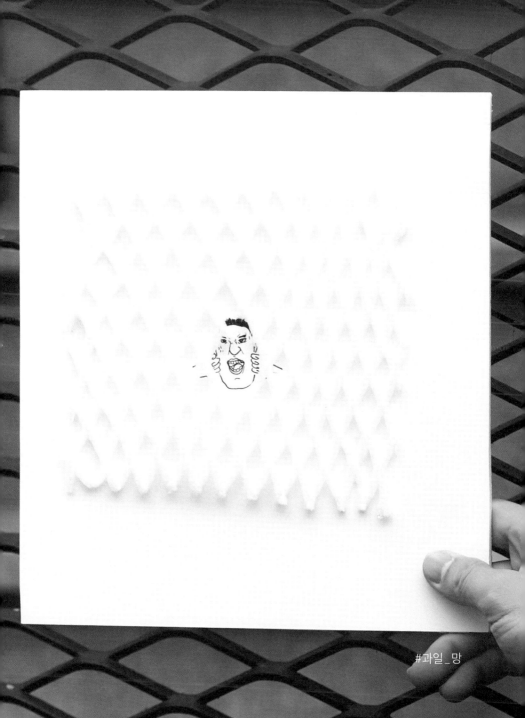

#과일_망

제발 내 말 좀 들어 줘!

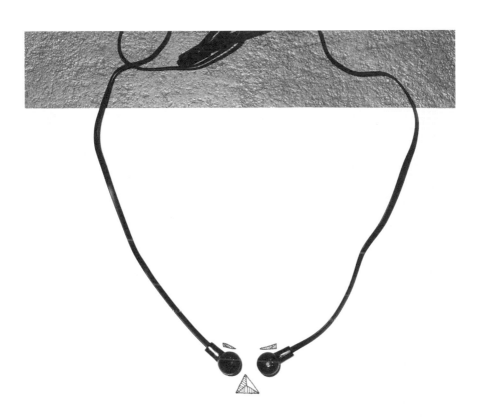

#이어폰

부탁이야.

우리 사이를

가르지는 말아 줘.

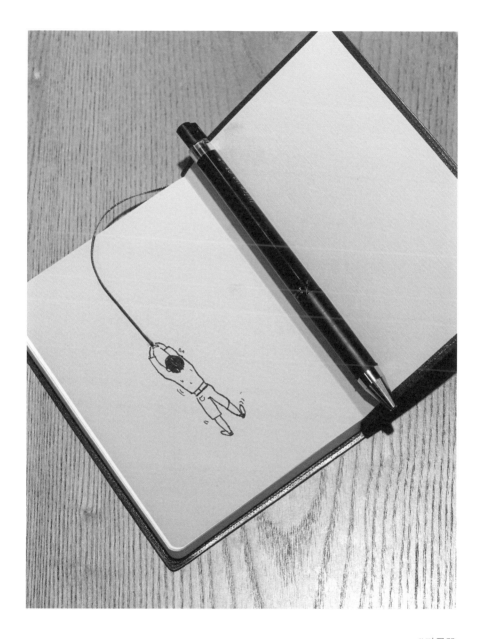

#가름끈

너와 헤어지고 돌아오는 길,

고추씨처럼 매운 눈은 내리고…….

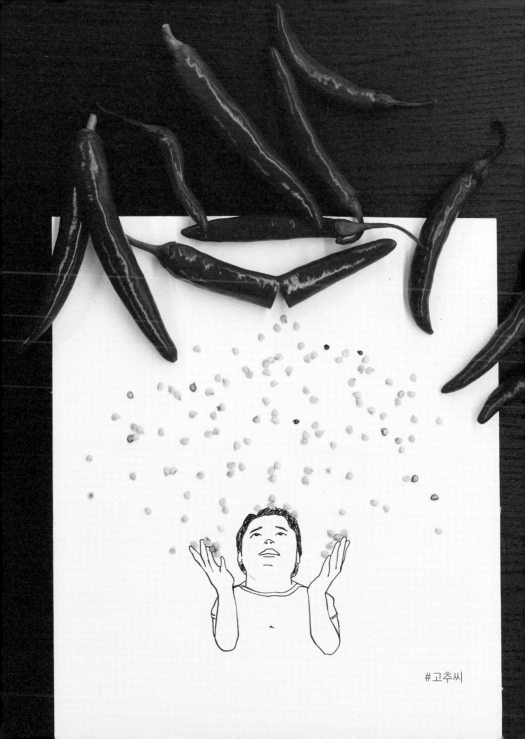

#고추씨

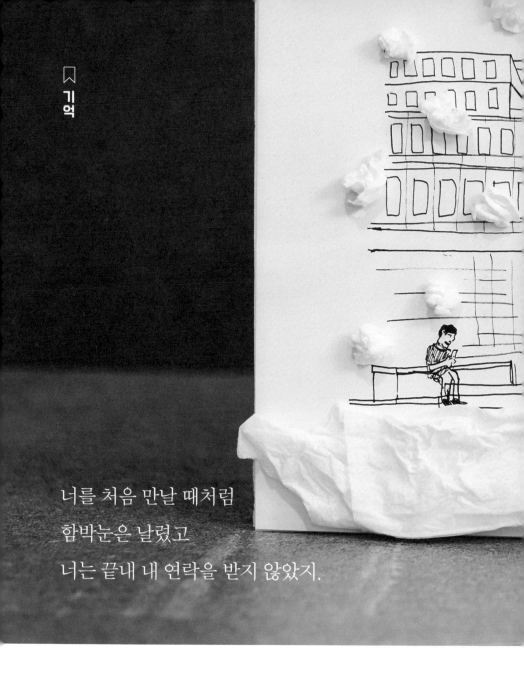

너를 처음 만날 때처럼
함박눈은 날렸고
너는 끝내 내 연락을 받지 않았지.

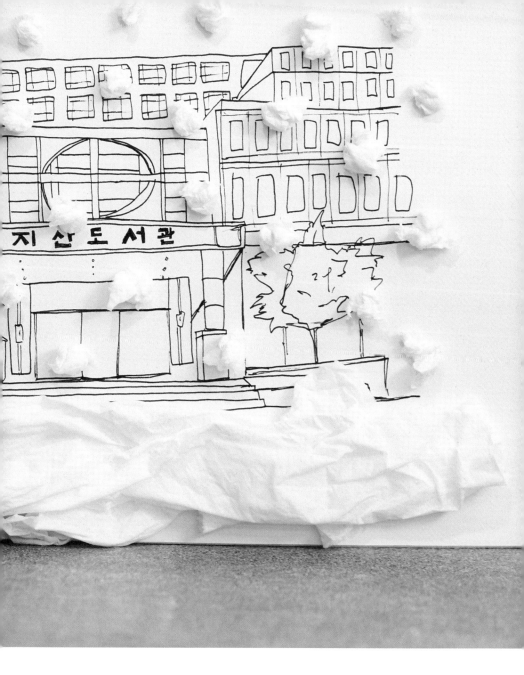

#휴지

그대 향한
내 그리움의 길이는 얼마나 될까?

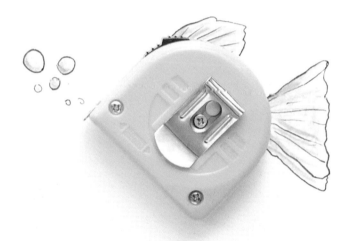

#줄자

안경 뒤에 가려져 있던
너의 표정,
너의 두 얼굴

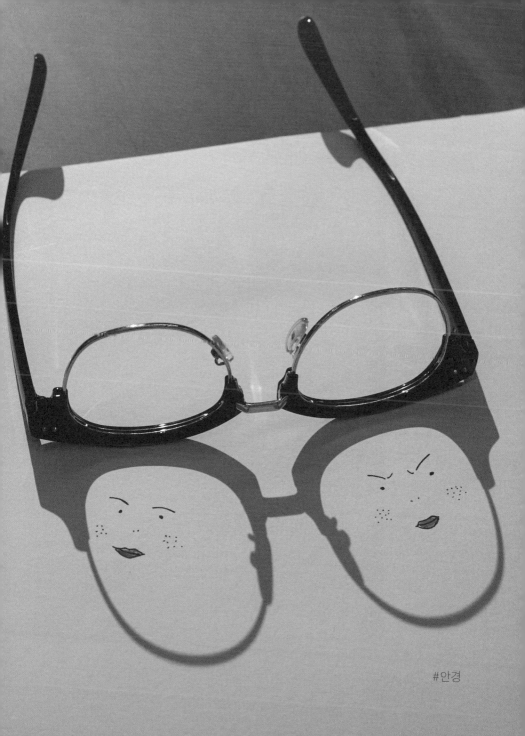

#안경

네
속을
난
모르겠어.

\#물감

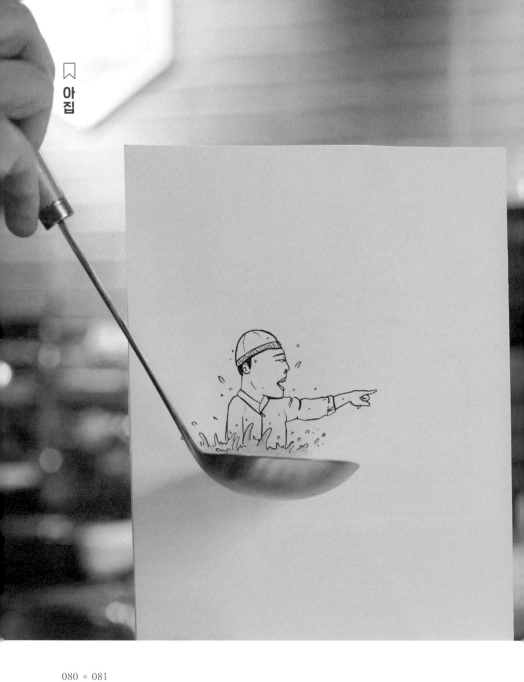

좁은 곳에 갇혀서, 옹졸하게

열을 내고 있는 너

#국자

입만 벌리고 있다가
먹게 되는 건
대체로 거품이야.
명심해.

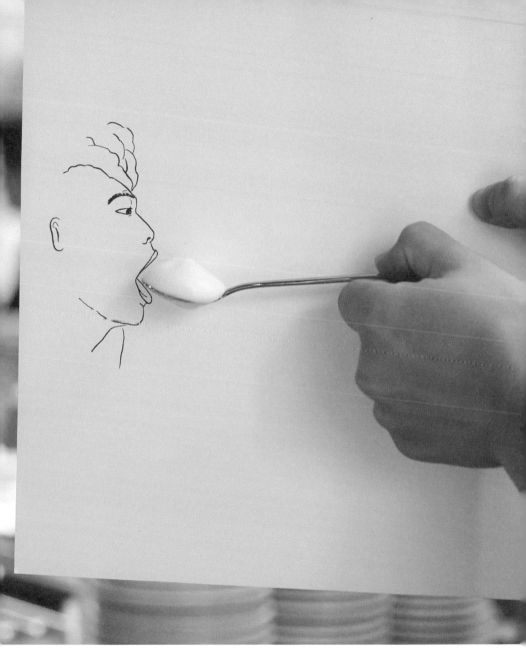

#거품 #숟가락

●

아픔일까, 외로움일까, 오늘도 힘들다!

무거운 하루가 무겁게 지나간다.

가벼운 하루가 가볍게 사라진다.

빌딩 숲, 새들은 떠나가고

나는 갈 곳을 모르겠고.

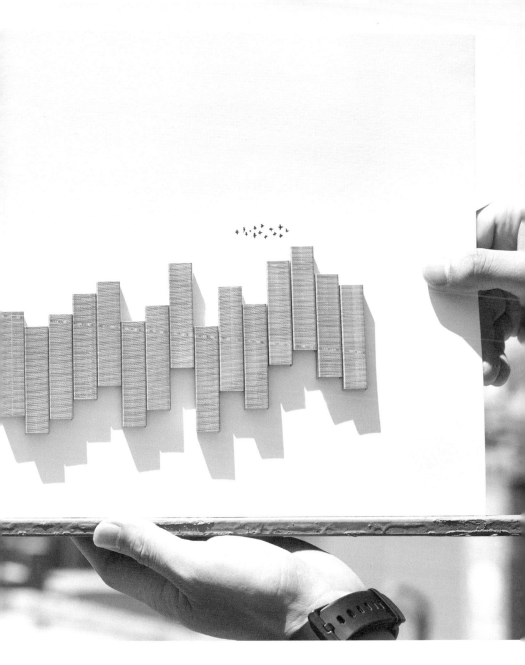

#스테이플러_심

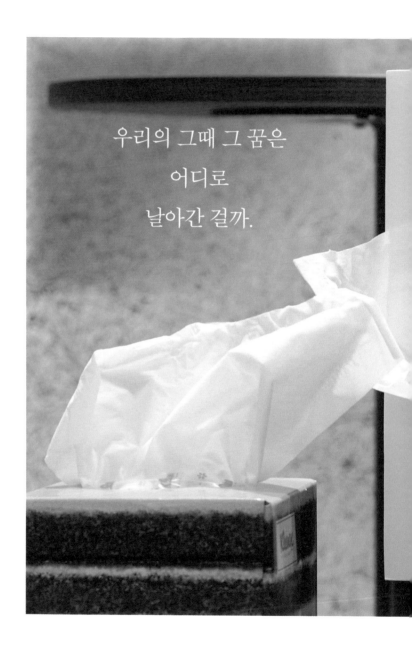

우리의 그때 그 꿈은

어디로

날아간 걸까.

꿈

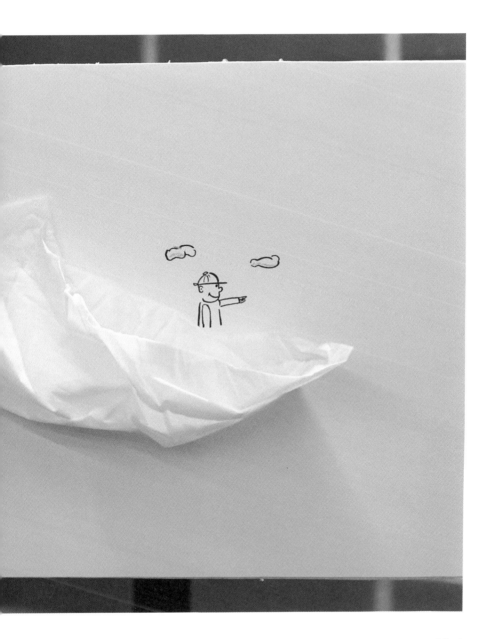

#휴지

평소엔 가볍게 여겨지던 것들이

때론 아주 무겁게 느껴질 때가 있어.

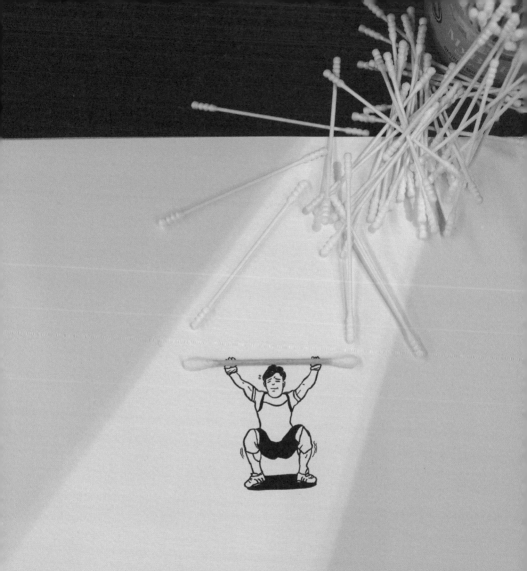

#면봉

일을 하면서도 난 흔들려.

집으로 가면서도 난 흔들려.

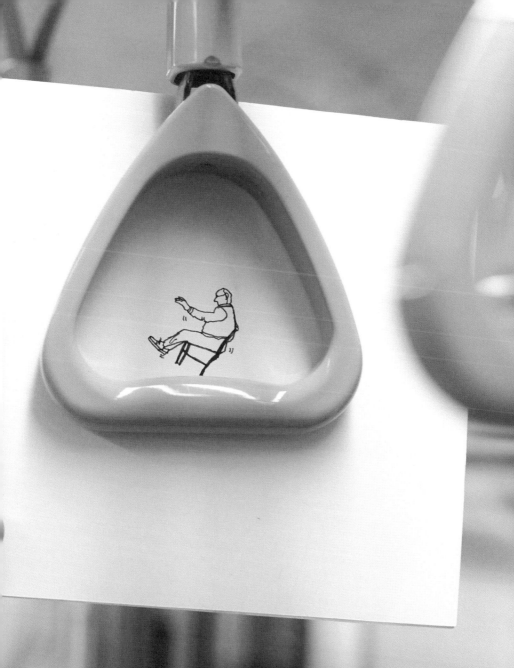

#손잡이

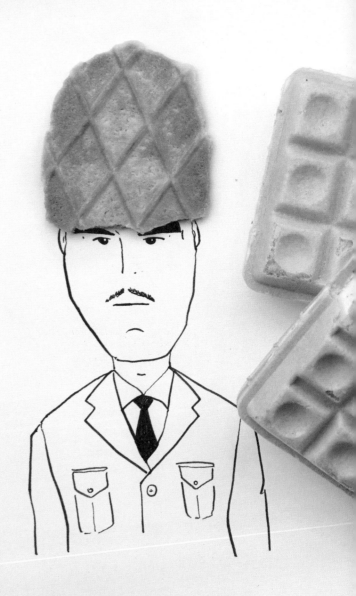

아무리 달콤한 생각을 해도
하루하루가 너무 무겁게 느껴져.

#와플_과자

허리 펴고 살 수 있는 날이
오긴 오는 걸까.

#빗자루

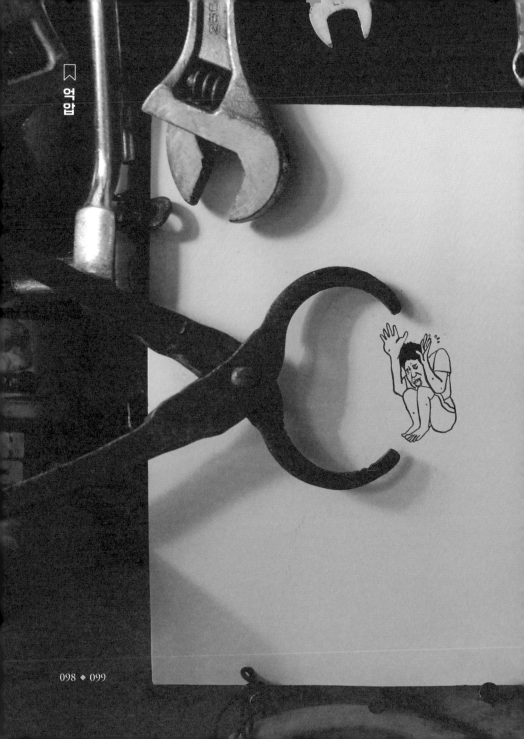

그만

좀

쪼면

안 될까?

#부집게

모욕

아

아

아

아프다고!
그만하라고!

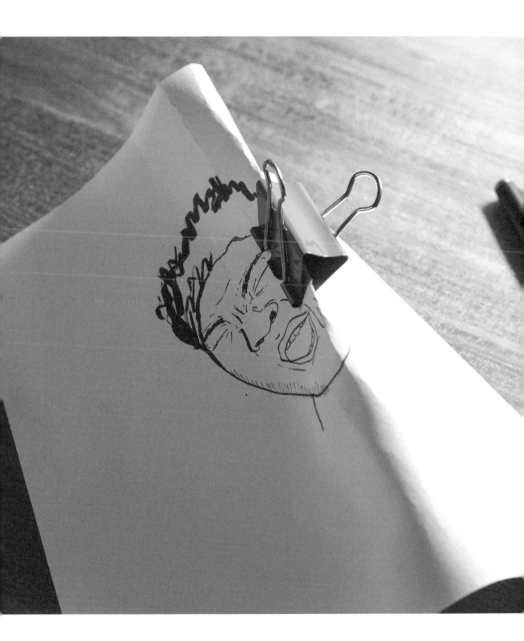

#집게

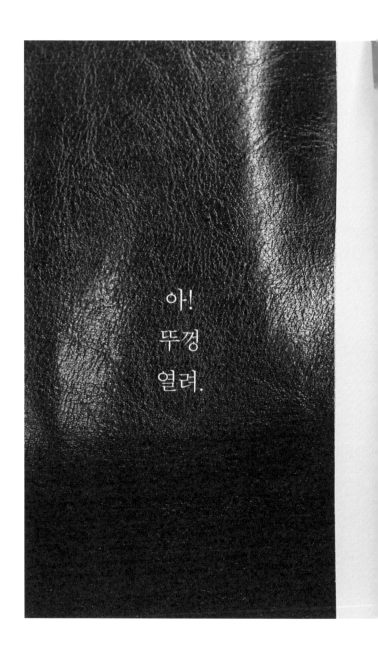

아!
뚜껑
열려.

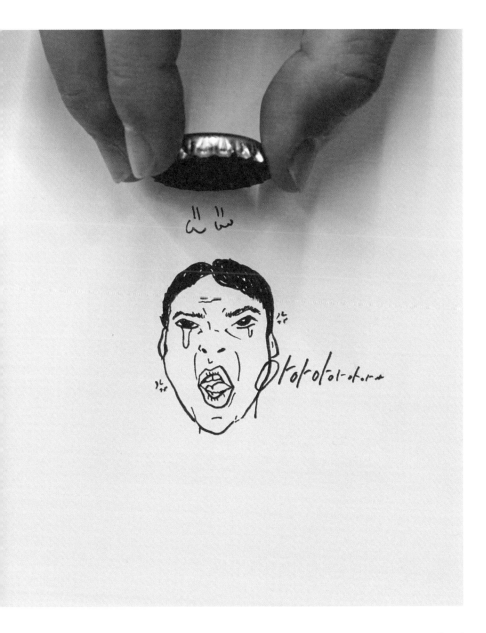

#병뚜껑

●

주저앉을까, 일어설까, 나를 넘어서다!

일어서는 연습을 하다 넘어졌다.

일상으로 돌아와 나를 넘어섰다.

너나 나나
삶의 무게는 똑같은 것 같아.

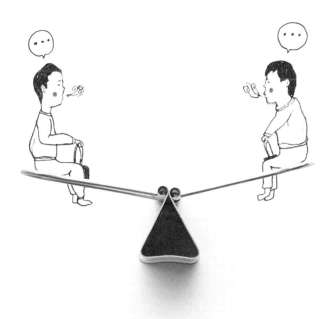

#집게

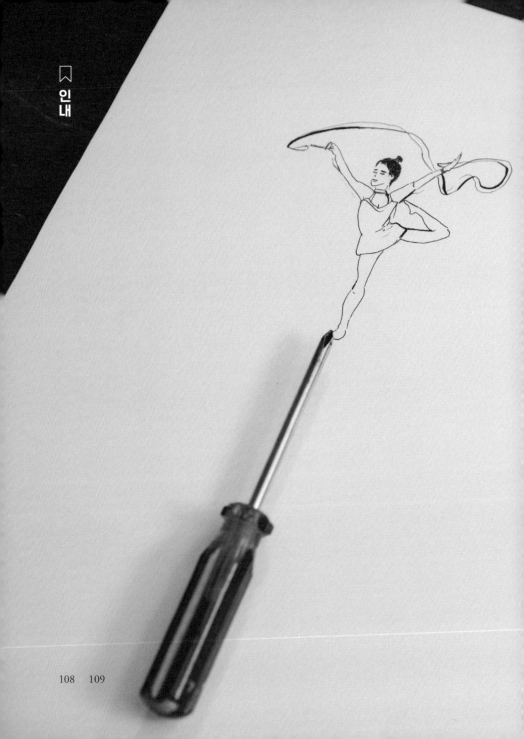

네 눈엔

위태로워

보이겠지만

나

그런대로

잘 버티고 있어.

#십자드라이버

나 지금
외줄 타기를 하고 있는 게 아니야,
한 줄기 빛을 따라가고 있는 거야.

#빛

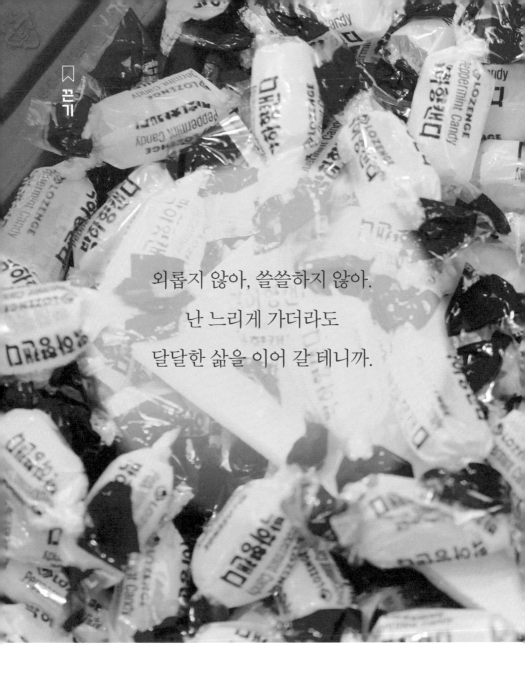

외롭지 않아, 쓸쓸하지 않아.
난 느리게 가더라도
달달한 삶을 이어 갈 테니까.

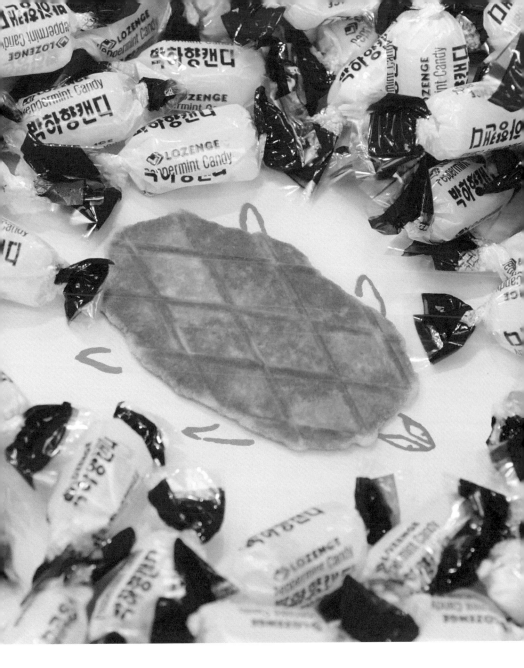

#와플_과자

무엇이든 시도하지 않으면

결코 날아오를 수 없어.

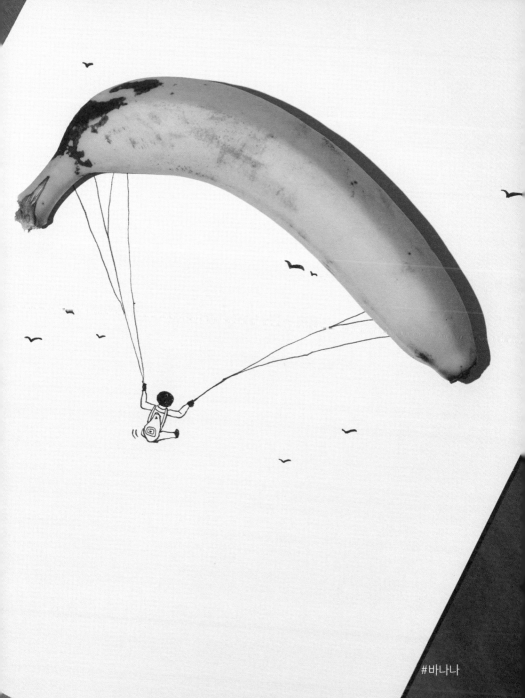

#바나나

눈물은 조금만 짜고

치약은 끝까지 짜자.

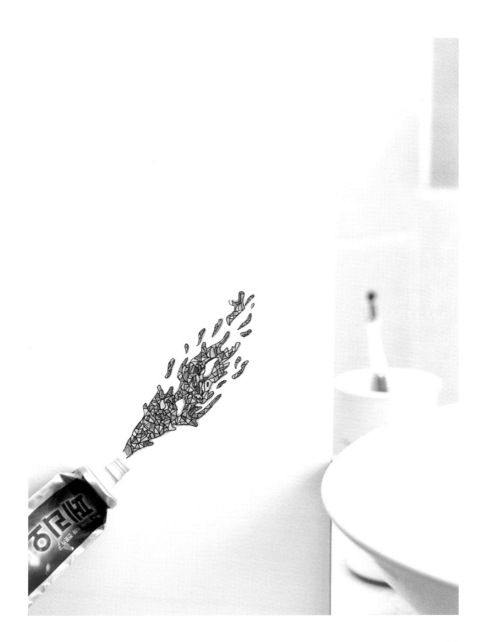

#치약

깨끗이 씻어 내고
새 기분으로 출발!

#헤어_롤러

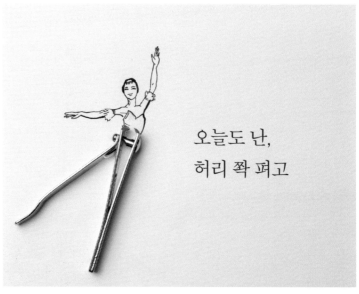

오늘도 난,
허리 쫙 펴고

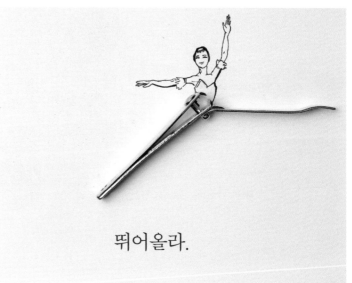

뛰어올라.

주먹 꼭 쥐고

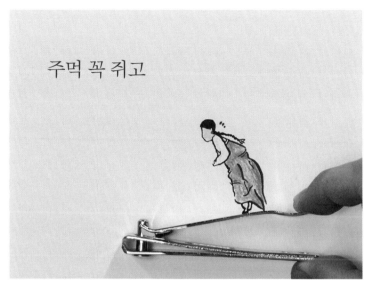

날아올라.

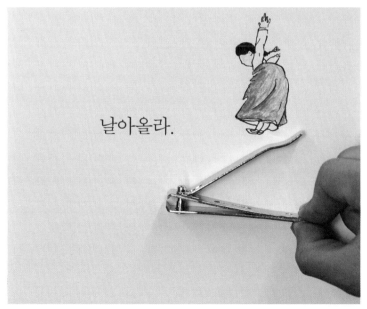

#손톱깎이

난 절대 멈추지 않을 거야.

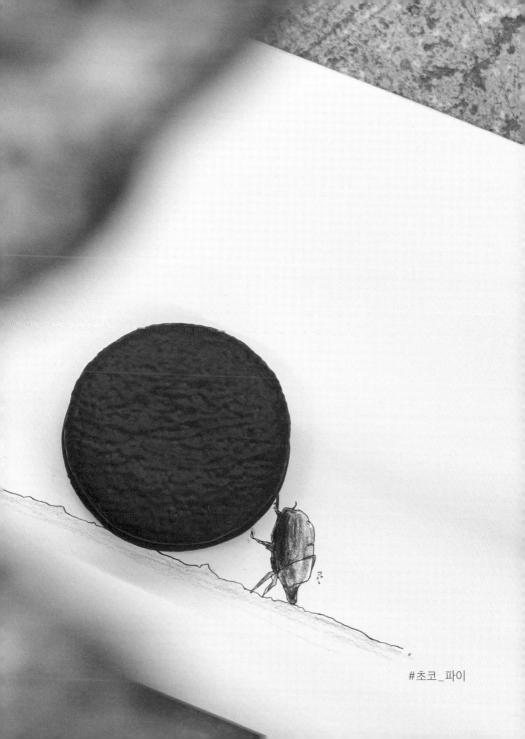

#초코_파이

도약

날치는 바다 위를 향해 날고
하물며 손톱도 천장을 향해 날잖아.

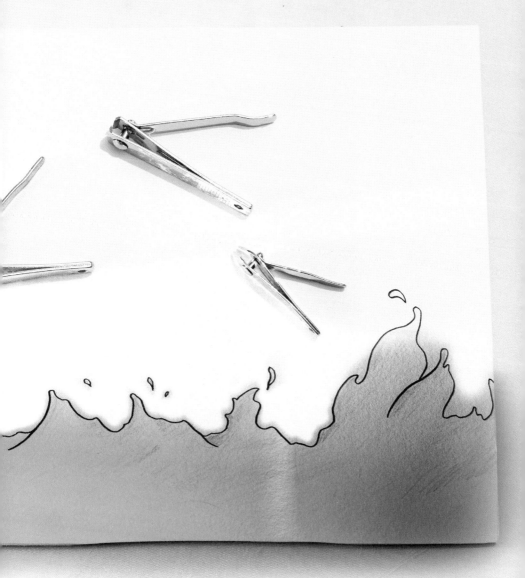

#손톱깎이

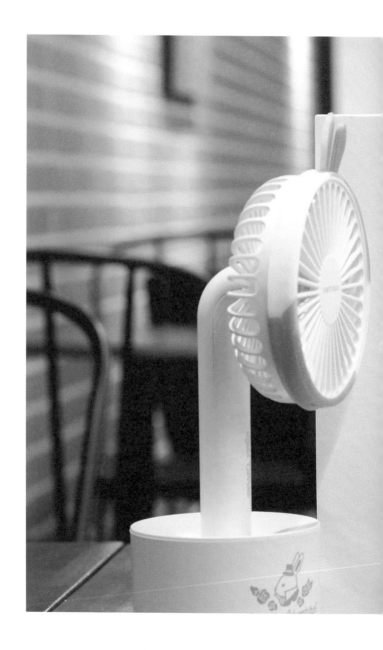

그 어떤 역경이 와도
널 놓치진 않을 거야.

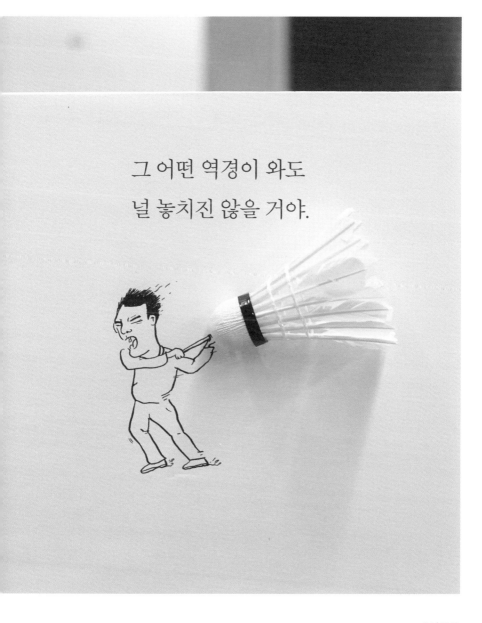

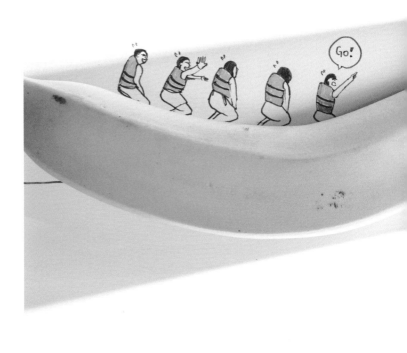

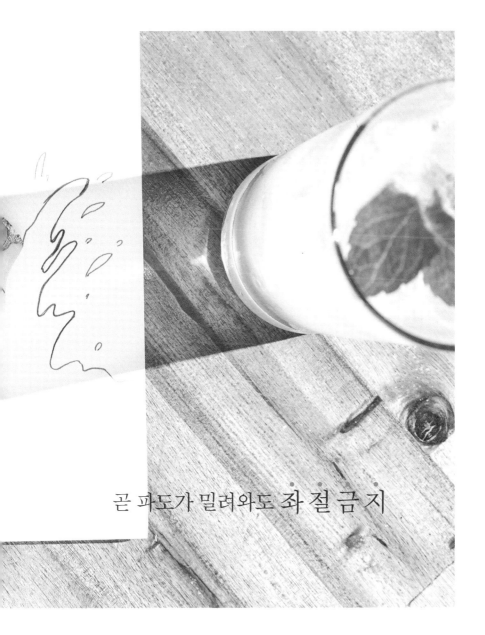

곧 파도가 밀려와도 좌 절 금 지

#바나나

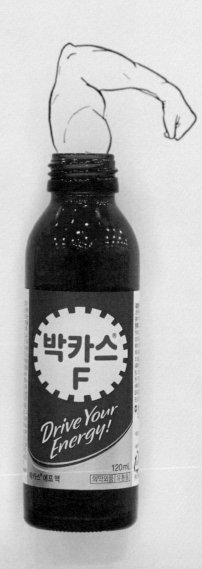

뚜껑 열리지 말고
뚜껑 따고 콸콸,
시원하게 힘내자!

#피로_회복제

응원

기억해,

나는 항상 너를

푸르게 응원하고 있어.

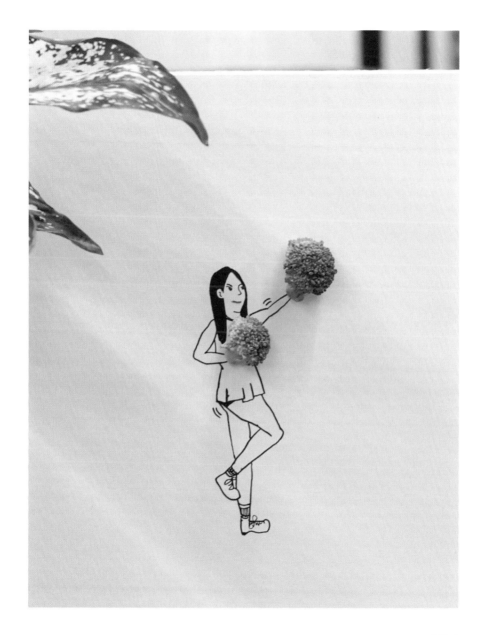

#브로콜리

허선재 작가의
닫는 말

─────────────────────────────

저는 늘 누군가에게 웃음을 주는 역할을 해 왔습니다.

저로 인해 누군가가 웃고, 행복감을 얻는 데 뿌듯함을 느끼며 살아왔습니다. 그러던 어느 날, 정작 나 자신이 행복해지는 방법을 잘 모르고 있다는 것을 깨달았습니다.

다른 이들이 아닌 '내가 좋아하는 일을 해 보자.'라는 생각에 취미로 하던 그림 그리기에 본격적으로 매달렸습니다.

감사하게도, 시간이 흐를수록 점점 더 많은 분들이 저의 그림에 관심을 가져 주셨고, 제가 그린 그림을 보면서 즐거워하는 분들이 많아졌습니다. 오로지 '나의 행복'을 위해 그린 그림이 '다른 이들도 행복하게 만드는' 신비로운 경험을 했습니다.

오늘도 저는, 제 자신이 그리고 타인이 느낄 찰나의 행복을 위해 그림을 그립니다.

2019년 겨울 입구
상상쟁이 허선재

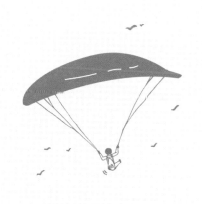

뭐든 되는 상상

지친 하루를 반짝이게 바꿔 줄 일상 예술 프로젝트

초판 1쇄 발행 • 2019년 11월 27일

글 • 박성우
소품 아트 • 허선재
펴낸이 • 강일우
책임편집 • 강혜미 황수정
디자인 • 김선미
사진 • 선규민 김준연
펴낸곳 • (주)창비교육
등록 • 2014년 6월 20일 제2014-000183호
주소 • 04004 서울특별시 마포구 월드컵로12길 7
전화 • 1833-7247
팩스 • 영업 070-4838-4938 / 편집 02-6949-0953
홈페이지 • www.changbiedu.com
전자우편 • textbook@changbi.com

ⓒ 박성우 허선재 2019
ISBN 979-11-89228-66-8 03600